中華寶典

吕章申题

题字／中国国家博物馆馆长 吕章申

中国国家博物馆
馆藏法帖书系（第一辑）

安徽美术出版社
全国百佳图书出版单位

明拓本 曹全碑

主编－吕章申

编著－赵　永

序言

中国国家博物馆

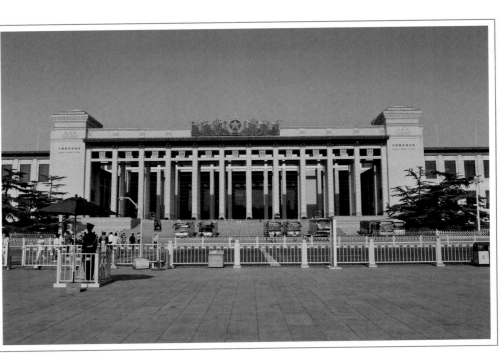

中国国家博物馆自一九一二年七月成立以来的一百多年间，一直以赓续中华文明为己任，在传承中华优秀传统文化、弘扬革命文化和社会主义先进文化上发挥着不可替代的独特作用。

中国国家博物馆现有一百三十九万余件馆藏文物，其中书法碑帖类文物三万余件。这些书法碑帖类文物涉及甲骨、青铜、砖瓦陶、玺印、钱币、碑志、刻帖、简牍、文书、写经、卷轴墨迹等多种门类，时代跨度大，具有很高的历史与艺术价值。我馆这批丰富的藏品，可以基本展现中国书法乃至中国文字发展的脉络。这些珍贵的书法类文物是经过几代国博人不懈的努力，在社会各界的支持下，通过党和政府的关心支持，文物征集收购、接受社会捐赠等多种渠道汇聚而成。

中国国家博物馆于二〇〇三年二月在原中国历史博物馆和中国革命博物馆基础上组建而成。二十世纪九十年代，中国历史博物馆曾编纂出版《中国历史博物馆藏法书大观》十五卷，规模宏大。中国国家博物馆成立后，以『历史与艺术并重』作为新的发展定位，这批法书类文物藏品的艺术属性，得到进一步发挥，二〇一四年我们编辑出版了《中国国家博物馆藏中国古代书法》巨册，以高清的彩色图像、翔实的研究评述面世，得到国内外读者的广泛好评。

上述两种出版物的侧重点是著录，意在聚焦文物本身，呈现书法史脉络的系统性与完整性，便于读者作为学术研究的重要工具而观览与检索。而这次印行的这套《中华宝典——中国国家博物馆馆藏法帖书系》则不同，它着重选取最经典的作品，以单行本的形式陆续出版发行。此书系共分十辑，一百册。它

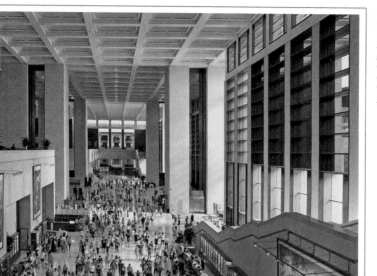

中国国家博物馆展厅内景

的特点是可分可合。分可独立成册，使经典作品可以更为充分地展示、评述也进一步深入，以便于读者临摹；合则可贯通为一部书法史，系统纵览法书的不同类型和其发展的经纬脉络。

该书系涵盖了甲骨、金文、砖瓦陶、玺印、钱币、碑志、刻帖、墨迹等门类，其文物信息、图像的完整性和清晰度都达到了新的高度。对每件文物，除了定名、时代、尺寸、释文、著录信息等，对比如甲骨、金文、简牍的出土、递藏情况，碑志、刻帖的刊刻，版本考订和名家卷轴墨迹的装潢样式、鉴藏信息等都做了充分的展示和介绍。每册还辅以我馆专家撰写的研究评述。

习近平总书记一直十分重视弘扬中华优秀传统文化。书法艺术是中华优秀文化的瑰宝，现在全国掀起了学习书法的热潮，包括很多外国人都十分喜爱中国书法。这是中国书法所蕴含的艺术魅力，也是中华文化走出去的十分可喜的现象。

中国国家博物馆是中华文化的祠堂和祖庙，是「中国梦」的发源地，也是国家的文化客厅，是国家最高历史文化艺术殿堂。我们有责任在传承和弘扬中华优秀传统文化方面做出更多努力，进一步发挥国家博物馆的文物资源优势，更好地让这些文物活起来，服务于社会，服务于人民。此次我馆与安徽美术出版社精心合作，出版这部《中华宝典——中国国家博物馆馆藏法帖书系》就是基于这个目的。希望广大读者喜欢并提出宝贵意见。

中国国家博物馆馆长　吕章申　二〇一七年十一月三日

概述

文/赵永

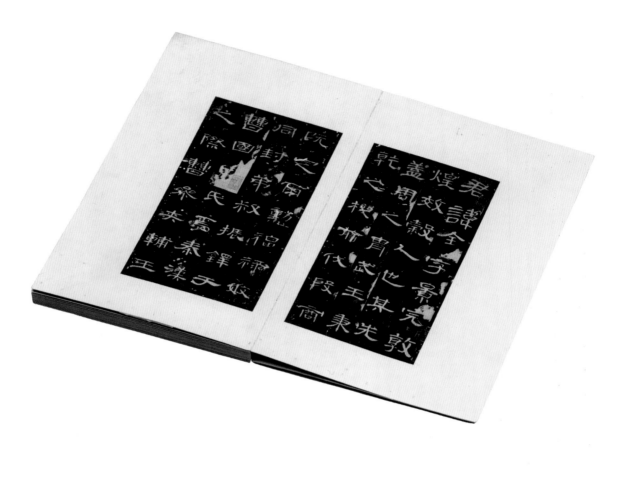

中国国家博物馆藏《曹全碑》明拓本书影

《曹全碑》，全称《汉郃阳令曹全碑》，立于东汉中平二年（一八五）十月，为曹全任左冯翊郃阳县令时门下掾吏王敞等所造，以记颂曹全之功绩，彰显其仁德。此碑现藏于陕西省西安碑林博物馆，呈竖方形，无额，通高二百五十三厘米，宽九十五厘米。碑两面刻字，均为隶书，碑阳二十行，行四十五字，记述曹全生平事略。碑阴题名五列，计五十七人，皆为立碑之郃阳县吏。

此碑是保存汉代隶书字数较多的一通碑刻，所记事件可以证史、补史，亦为史学家所重，在汉碑中极负盛名。碑文隶书风格秀丽典雅，简静雅和，秀美多姿，清丽婉畅，章法整肃宁静，纵行横列，井然有序。用笔刚柔相济，藏多于露，圆多于方，含蓄中时见波磔锋的逸笔，是汉隶之中圆笔书写的典范之作。

明赵崡《石墨镌华》、郭宗昌《金石史》及清王昶《金石萃编》等均有著录。其『字法遒秀，逸致翩翩』，与《礼器碑》前后辉映，汉石中至宝也。清孙承泽《庚子销夏记》称书家品评此碑，多誉以典雅流美、风神逸之辞。

万历初年，湮没一千三百余年的《曹全碑》因村人『掊土得之』，重现于郃阳故城莘里村。时『关中旧号金石渊薮……汉碑，世所珍也』。可以想象，《曹全碑》一经出土，就引起了金石学界的高度重视。明代周至举人赵崡等捷足先登者，就率先得到了《曹全碑》之『初拓本』。由于隋开皇十六年（五九六）郃阳县治已从故城莘里村移至今县城所在，而万历年间《曹全碑》亦由莘里村移至郃阳县文庙保存，因此《曹全碑》之『初拓本』又称『城外本』。碑出土时完好，初拓本首行末『因』字未损，碑移至城内时，不慎下角碰损，『因』字右下角遂缺损。故初拓本的识别，向以首行『因』字未损为要旨。

《曹全碑》之『城外本』极为罕见，现所见仅两本：一为顾子山藏本，现藏于上海博物馆，内略有残损；一为沈雪庐藏本，现藏于日本大阪汉和堂。其余下落不明。

『城外本』之外，又有『未断本』。明万历年末大风折树压碑，自首行『商』至十九行『吏』横裂一道，故凡未断者皆明万历年间拓本。据张彦生《善本碑帖录》谓：『其次为明拓碑未断拓本，传世较多，所见未断约十余本，以西安收华阴王弘撰本为最，藏故宫。』该本黑墨精拓，明时装裱成册。钤『王弘撰印』『王山史啸月楼秘玩』等印七方。另有上海图书馆藏俞复本、美国安思远藏未断本、王懿荣旧藏未断本，日本东京三井纪念美术馆的王瓘本、北京文物商店藏查季扬本等。

实际上，未断本亦有细裂痕，裂痕自左侵右，十九行『吏』，十八行『临』，十七行『吏』，十六行『听』，十五行『士』，十四行『节』，十三行以上则无迹可寻。如湖南省博物馆《曹全碑》拓本，线断痕自一行『商』字至末行『吏』字，横斜一道线很细，不伤字，与不断本一样，石尚未断。另张彦生的《善本碑帖录》曰：『明末清初线断拓本有二，一为徐郙旧藏，归陈文伯，缺首开，今或在北京文管处。一为青岛收来一全本。』

所有《曹全碑》拓本中，以碑石碰损、断裂后拓本最多，识别亦难。兼之又有明末清初洗碑后所出拓本与嵌蜡、描填、翻刻等诸般花样交相混扰，更令人困惑迷茫。但不论以上何种拓本，自明代末年是碑出土后四百余年间，盖可视为奇珍，求之者趋之若鹜。

中国国家博物馆藏《曹全碑》拓本，无碑阴。剪装成册，计十五开半，三十一页，每页四行，行七字。每半开纵二十八厘米，横二十一点七厘米。首页『君』字下旁钤印『大雅』朱文印，其下『完』字旁朱文印半残，仅余『过眼』二字。次页『因』字半缺，旁朱文印『子严读碑之印』。尾页钤『米芾』『求真书斋珍藏』『未庭乔长赏玩』『方邵邨曾观』等印。另有一朱文方印『惟约惟节』，旋读，印文倒置。

『米芾』为北宋书法家米芾之印。『芾』字形体屈曲盘旋，为叠篆『芾』的异常简省，是一种过度的『印化』简省手法。『米芾』『米芾之印』『楚国米芾』中的『芾』字多为此形。又如『大雅』，为元代赵孟頫之印。《曹全碑》明代万历初年出土，用此两印有弄巧成拙之嫌。

然此拓并非伪作，据清方若《校碑随笔》载：『最旧为未断本，明季初出土拓本也。断后首行『盖周之胄』之『周』上左角损，『秉乾之机』之『乾』字穿中作『车』旁，第九行『悉以薄官』之『悉』字未笔损，第十一行『咸曰君哉』之『曰』字损作『白』字，第十六行『庶使学者』之『学』字未笔损。是碑先损『曰』字，次损『悉』，再次损『乾』字，又次损『学』字。近拓有『周』字『曰』字『悉』字损，而『乾』字旁未穿作『车』旁，亦涉及碰损、断裂后拓本之佼佼者，以朱竹垞所藏一本最为瞩目，现藏于中国国家图书馆，又称曝书亭藏本。此本系清末朱彝尊、翁方纲等旧藏之『悉』字未损明拓割裱本。外签为梁启超本。内签为翁方纲题『《曹全碑》，曝书亭藏本』，并钤多印。『朱竹垞旧藏本《曹全碑》，今归饮冰室，乙丑正月题。』

有「悉」字损而「曰」字未损作「白」字，乃碑估于拓时弥之以蜡然后拓，或拓后填欺人也。」王壮弘增补曰：「碑移至城内时，不慎下角碰损，「因」字右下半遂缺损。明末时大风折树压碑，自首行「商」至十九行「吏」断裂一道。断后最初拓本，十八行「临」字虽当裂道，然右下二「口」字皆无损，「贡王庭」之「王」字完好。明末清初洗碑后拓本「曰」字即挖成「白」字。此碑康熙年间损「悉」字。乾隆间损「乾」字。嘉道间损「学」字（十六行「庶使学者」之「学」字未笔损），咸同间损「月」字（十行「七月三月」之「月」字）中渤。光绪民国间损「迁」字（二行「迁于」之「迁」字右点挖成直画而下）。」

此拓多字有刮、补的痕迹。如第二页「秦汉之际」之「汉」字右上因损泐并笔留白，遂用刀刮去，或为使字显得清晰工整。另外，多字亦有虫蛀或破损后修补的痕迹，如第一页「君」字左上角修补后有错位；「霸」字多处修补，破坏了原字的笔画。然细审之，「因」字半损，「王」字完好，虽「临」字右下二「口」字中右口字损，细观有填墨的痕迹，或因破损修补所致。「曰」尚未挖成「白」字，「悉」「乾」未损。与各拓本比较，并无明显断痕，故此拓应为明拓未断本。

尾钤「方邵邨曾观」为方亨咸之印。方亨咸（一六二〇—一六八一），字吉偶，号邵邨，清初安徽桐城人。顺治四年（一六四七）进士，历任获鹿知县、刑部主事、监察御史等职。工诗文，善书，精于小楷，兼工绘事。有《苗俗纪闻》《塞外乐府》《邵邨诗文集》等。周亮工《读画录·方邵邨传》：「海内士大夫以画名家者，程青溪、顾见山及侍御（方咸亨），可称鼎足。」故宫博物院藏南宋佚名《百花图卷》和明程正揆《临沈周山水图卷》，卷尾均钤「方邵邨曾观」朱文印。印文与此拓印文一致。

「子严读碑之印」，经查为清人方濬师之印。方濬师（一八三〇—一八八九），字子严，晚号梦簪，安徽定远人。咸丰五年（一八五五）乙卯举人，历任总理各国事务衙门章京、侍读，记名御史、两广运司、直隶永定河道按察使等职。著有《退一步斋诗集》《蕉轩随录》《总理各国事务衙门同官录》等著作。

「求真书斋珍藏」「未庭乔长赏玩」「惟约惟节」等印踪迹难觅，不知其所属。

据此推之，此拓早期流传有绪，或在清末民初流散。推测后人为抬高价格，曾在此时修补作伪，冒充宋代拓本，以欺不识之人。这或许是此本声名不彰的原因之一。是本后入庆云堂，二十世纪五十年代，入藏中国历史博物馆。此本《曹全碑》虽「因」字半损，但为明拓未断本，通观之，墨拓工整，精气内蕴，亦弥足珍贵。

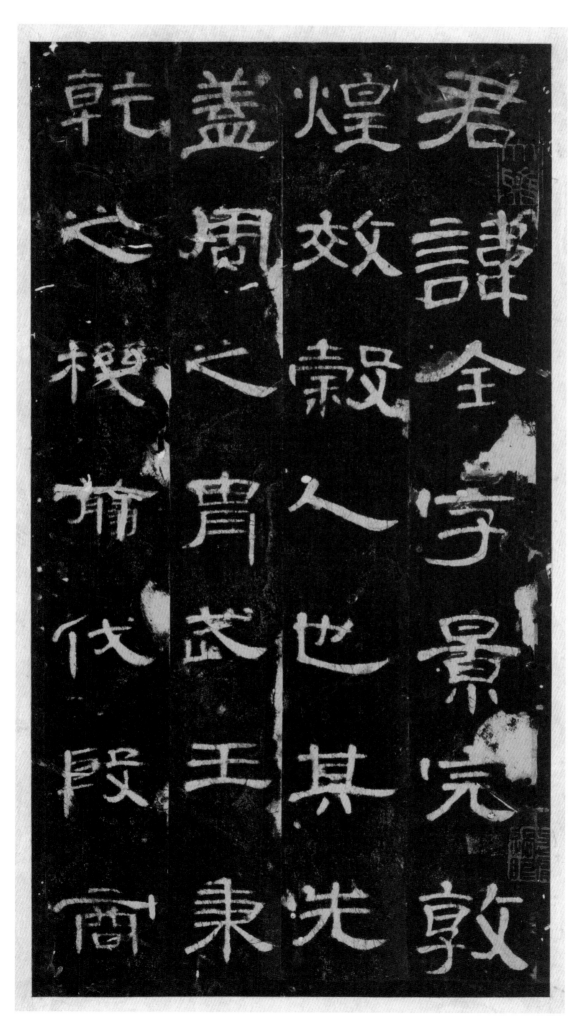

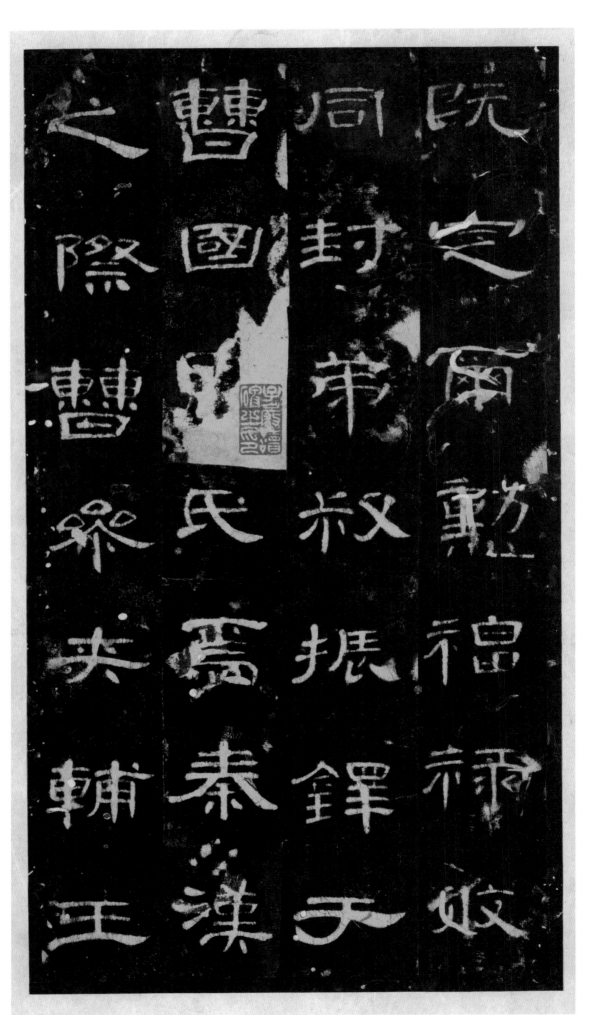

既定尔勋　福禄攸/同　封弟叔振铎于/曹国　（因）氏焉　秦汉/之际　曹参夹辅王/

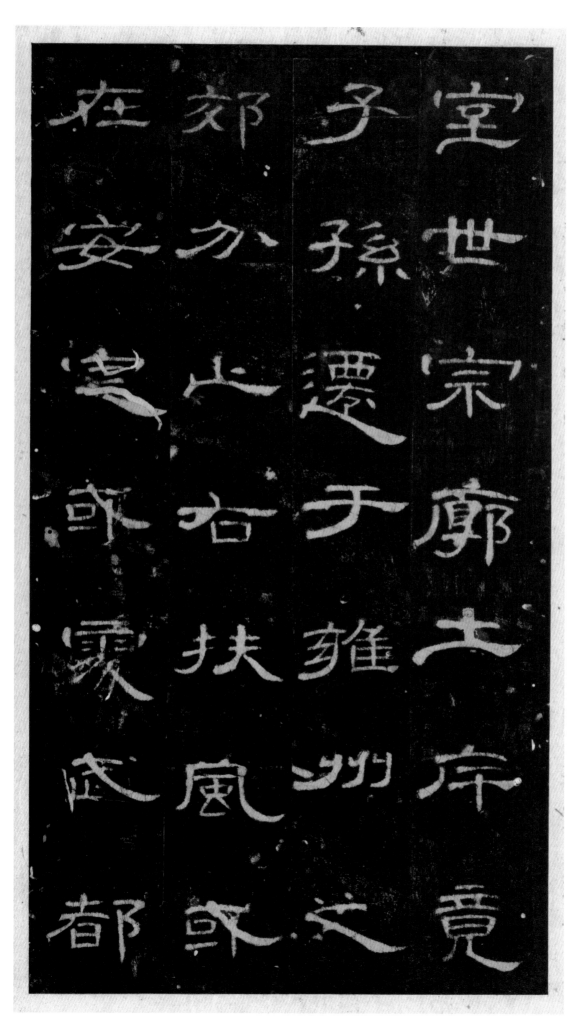

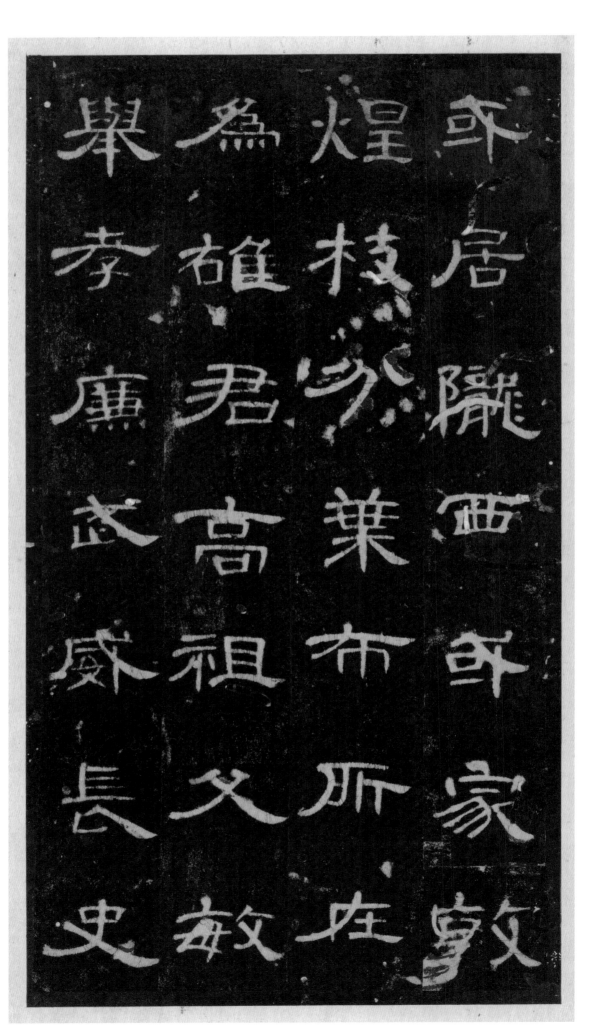

或居陇西　或家敦／煌　枝分叶布　所在／为雄　君高祖父敏／举孝廉　武威长史／

或居陇西　或家敦
煌　枝分叶布　所在
为雄　君高祖父敏
举孝廉　武威长史

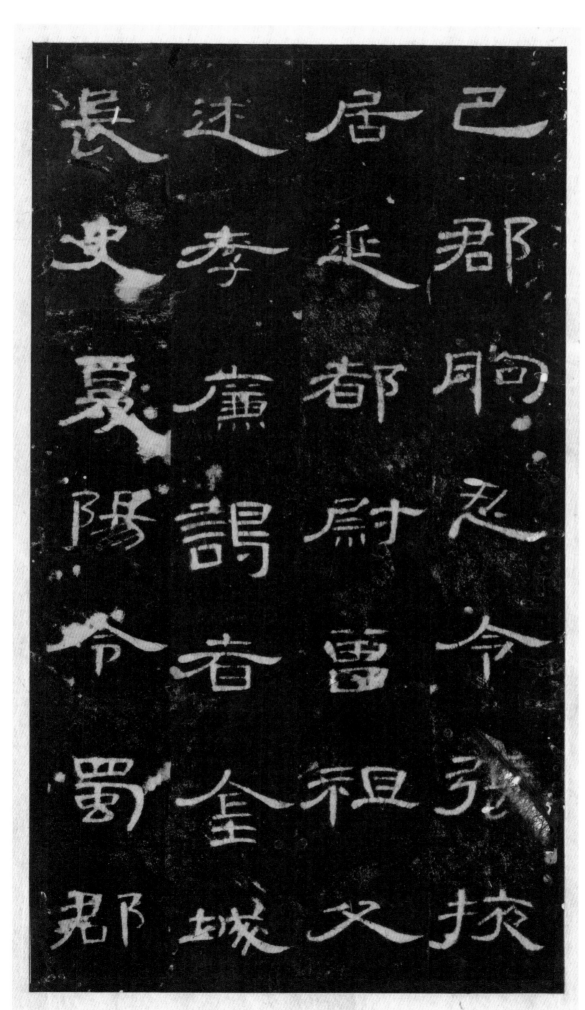

巴郡胊忍令　张掖／居延都尉　曾祖父／述　孝廉　谒者　金城／长史　夏阳令　蜀郡／

西部都尉　祖父凤／孝廉　张掖属国都／尉丞　右扶风隃麋／侯相　金城西部都／

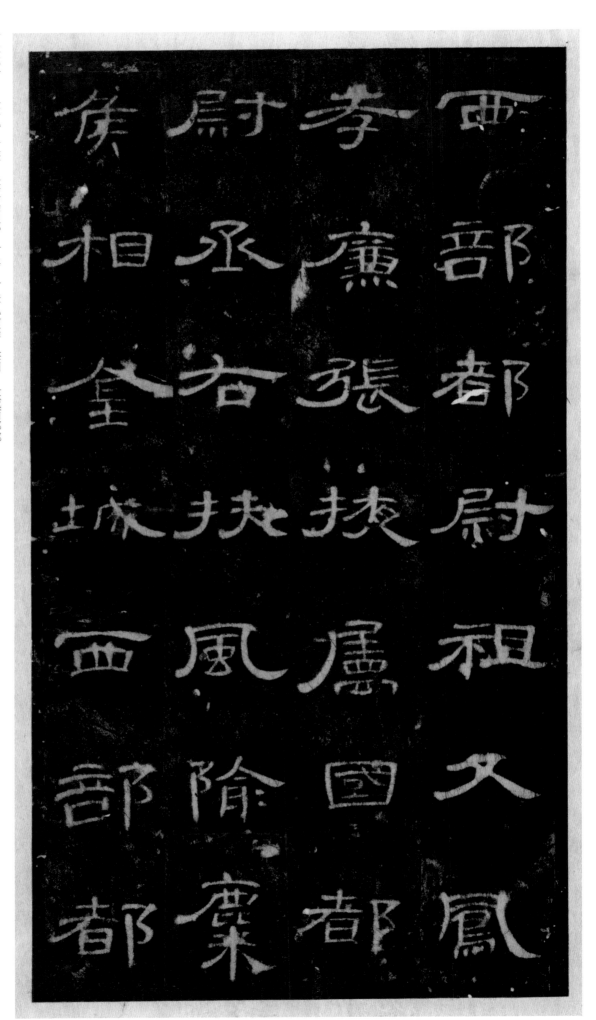

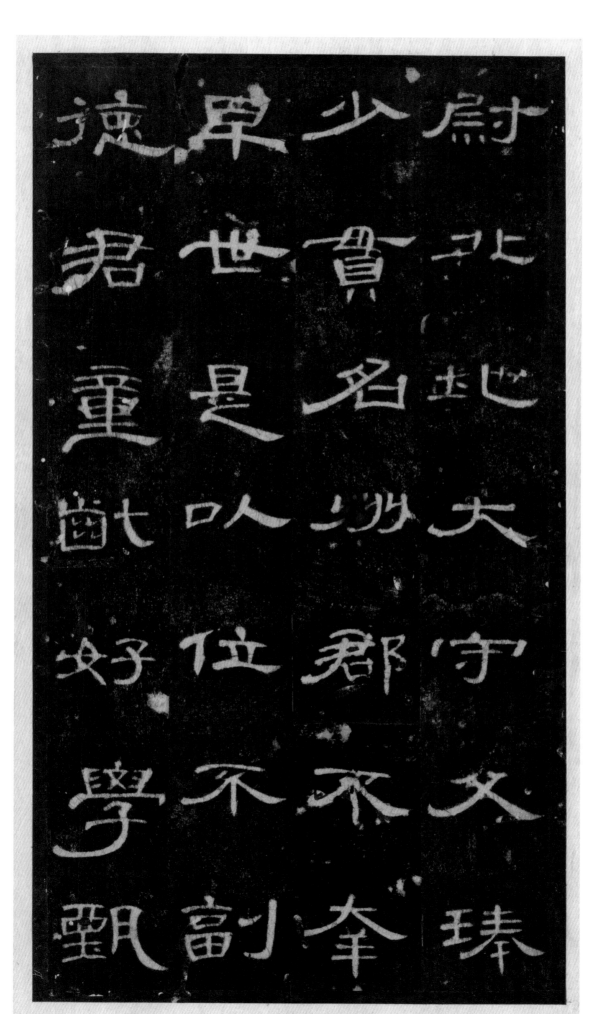

尉　北地太守　父瑝／少贯名州郡　不幸／早世　是以位不副／德　君童龇好学　甄／

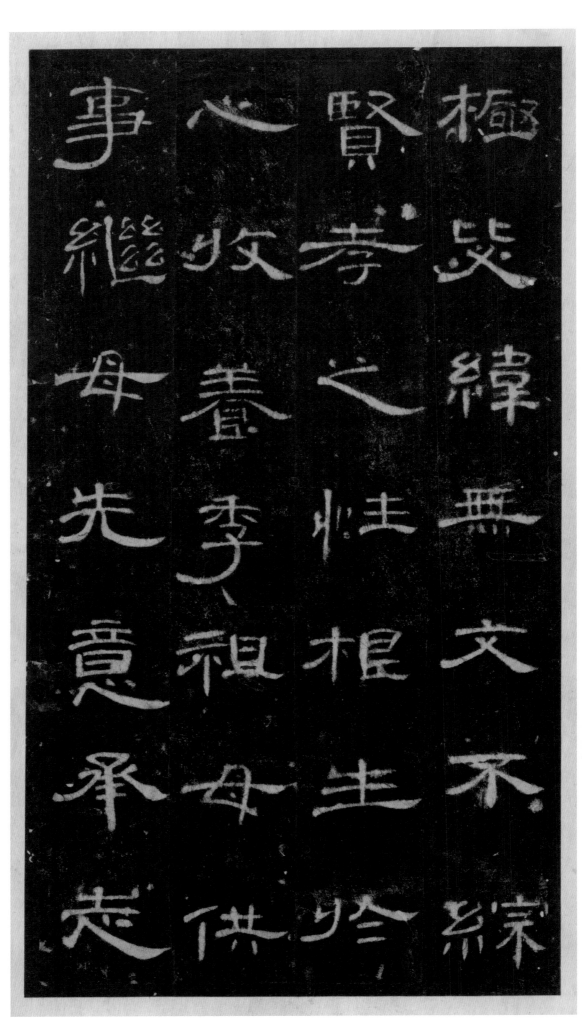

极毖纬 无文不综／贤孝之性 根生于／心 收养季祖母 供／事继母 先意承志／

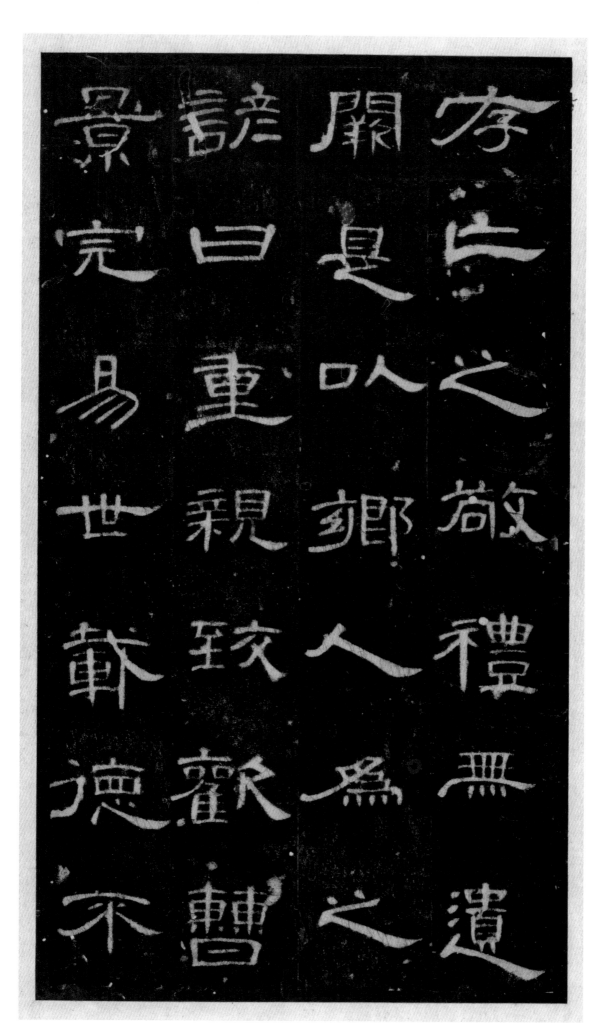

存亡之敬　礼无遗／阙　是以乡人为之／谚曰　重亲致欢曹／景完　易世载德　不／

陨其名　及其从政／清拟夷齐　直慕史／鱼　历郡右职　上计／掾史　仍辟凉州　常／

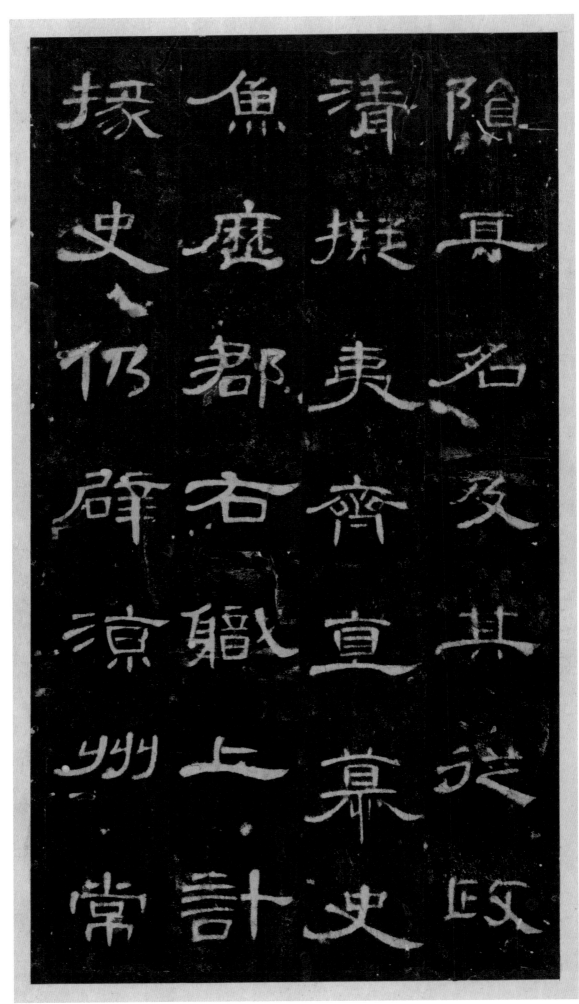

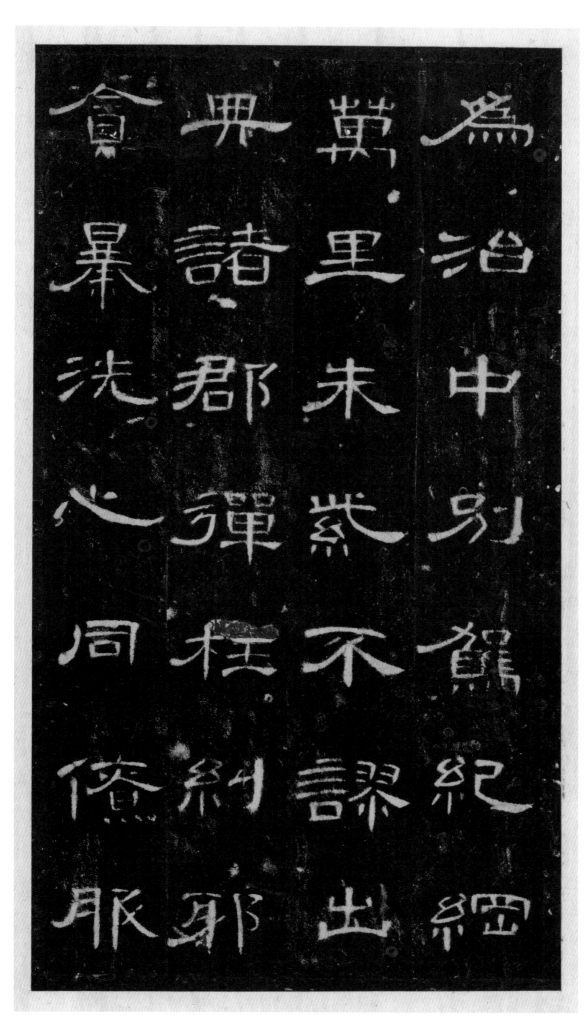

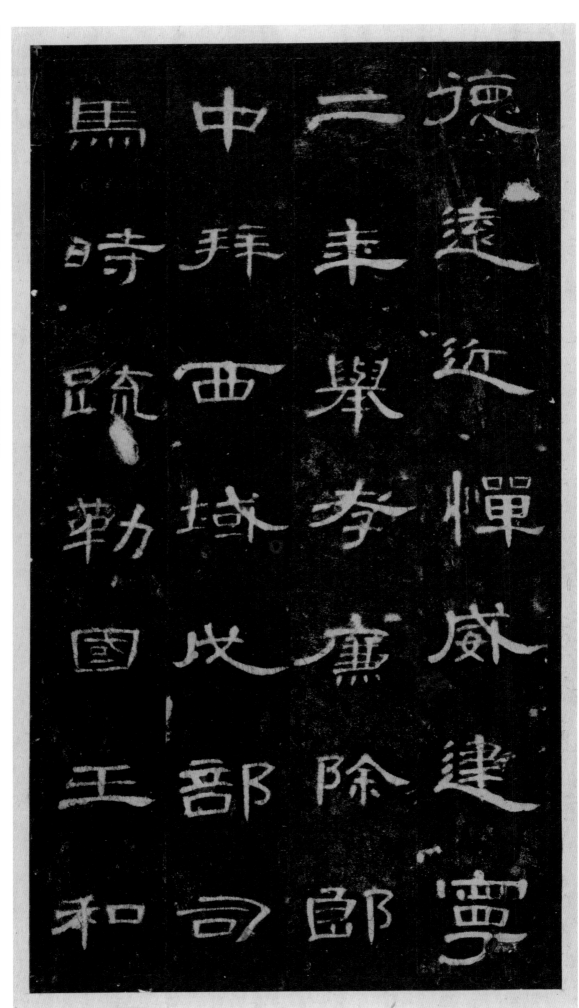

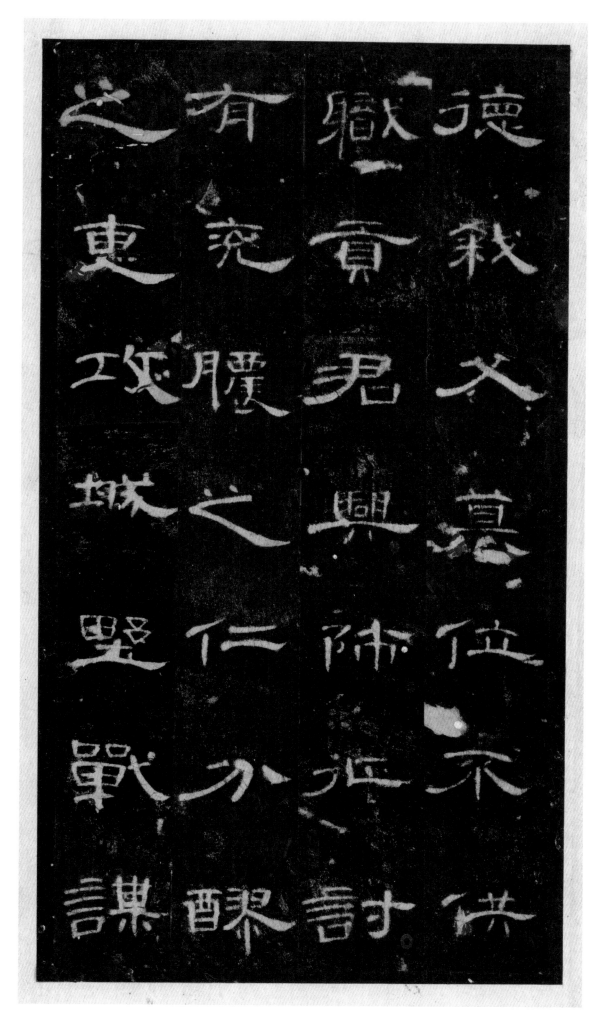

德／弑父篡位 不供／职贡 君兴师征讨／有吮脓之仁 分醪／之惠 攻城野战 谋／

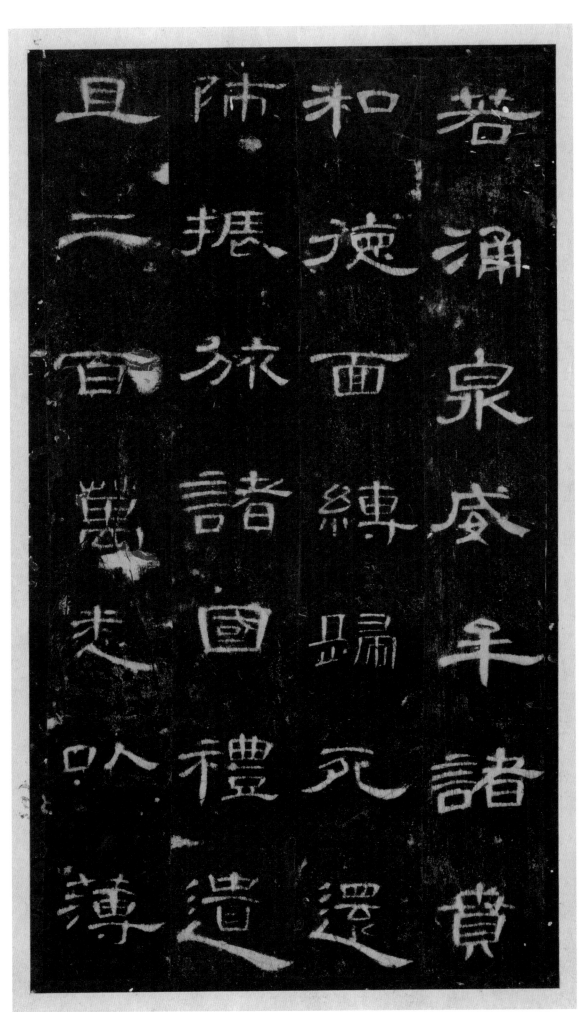

若涌泉　威牟诸贲／和德面缚归死　还／师振旅　诸国礼遗／且二百万　悉以簿／

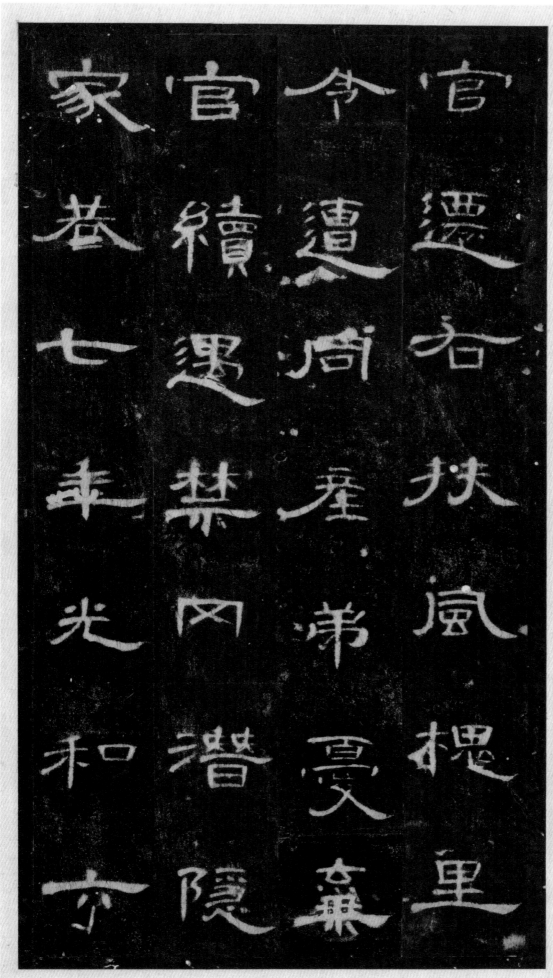

官　迁右扶风槐里／令　遭同产弟忧　弃／官　续遇禁冈　潜隐／家巷七年　光和六／

官遷右扶風槐里
令遭同産弟憂棄
官續遇禁冈潜隠
家巷七年光和六

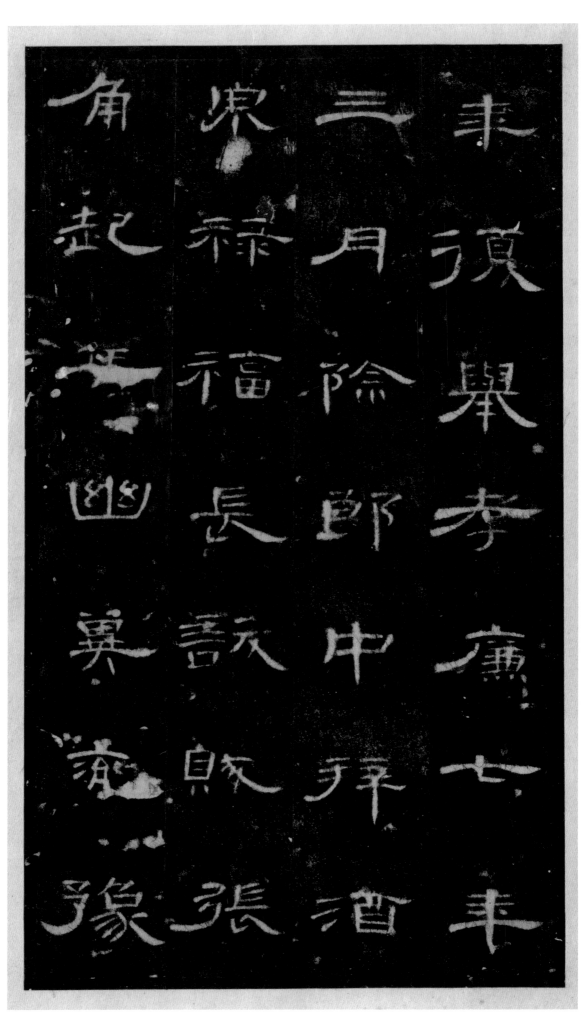

荆杨 同时并动 而／县民郭家等复造／逆乱 燔烧城寺 万／民骚扰 人怀不安／

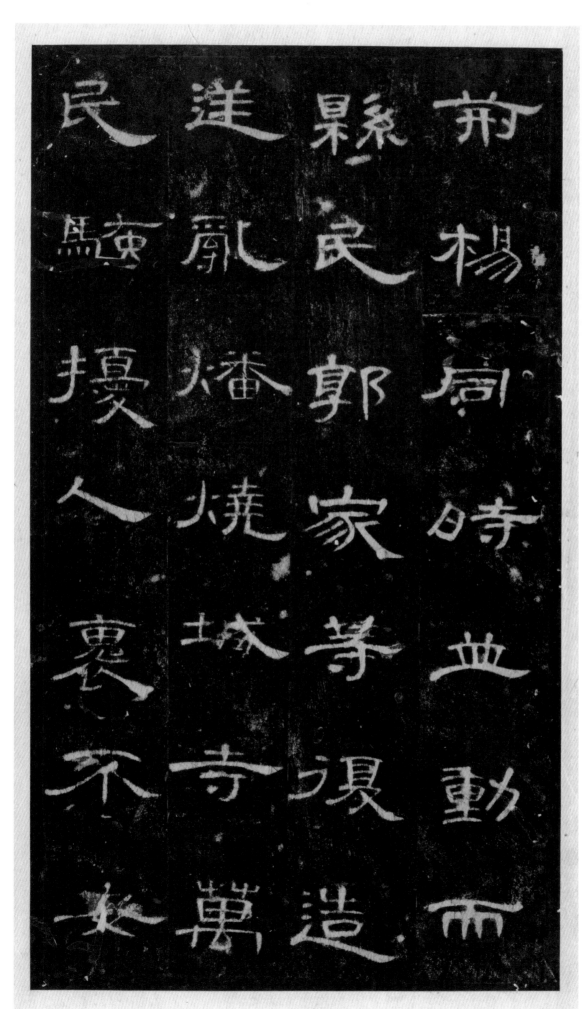

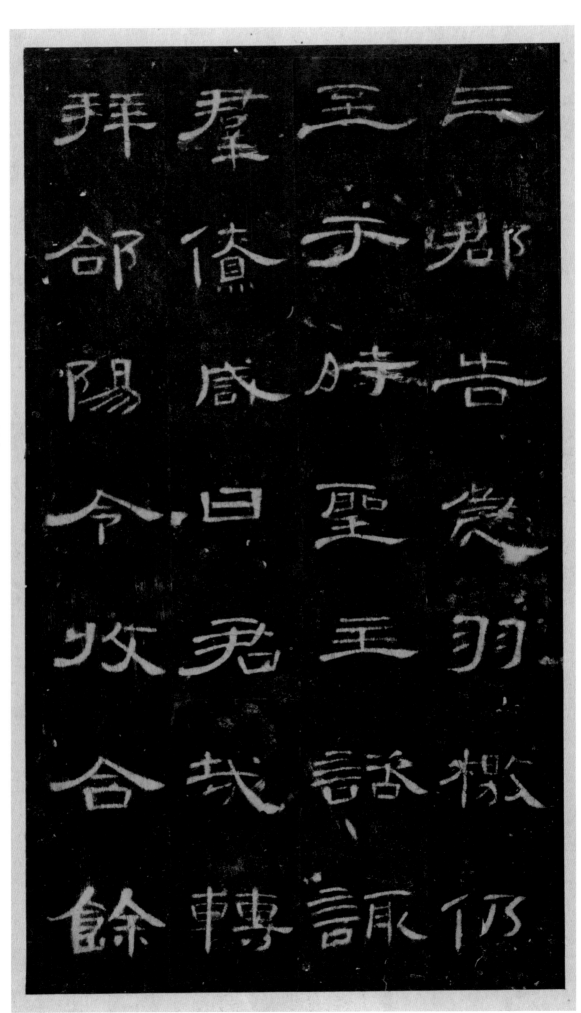

三郡告急　羽檄仍／至　于时圣主咨诹／群僚咸曰　君哉　转／拜邰阳令　收合余／

燼　芟夷残迸　绝其／本根　遂访故老商／量　俊艾王敞　王毕／等　恤民之要　存慰／

等
恤
民
之
要
存
慰

畢
傊
文
王
敞
王
畢

本
根
遂
訪
故
走
商

燼
芟
夷
残
迸
絶
其

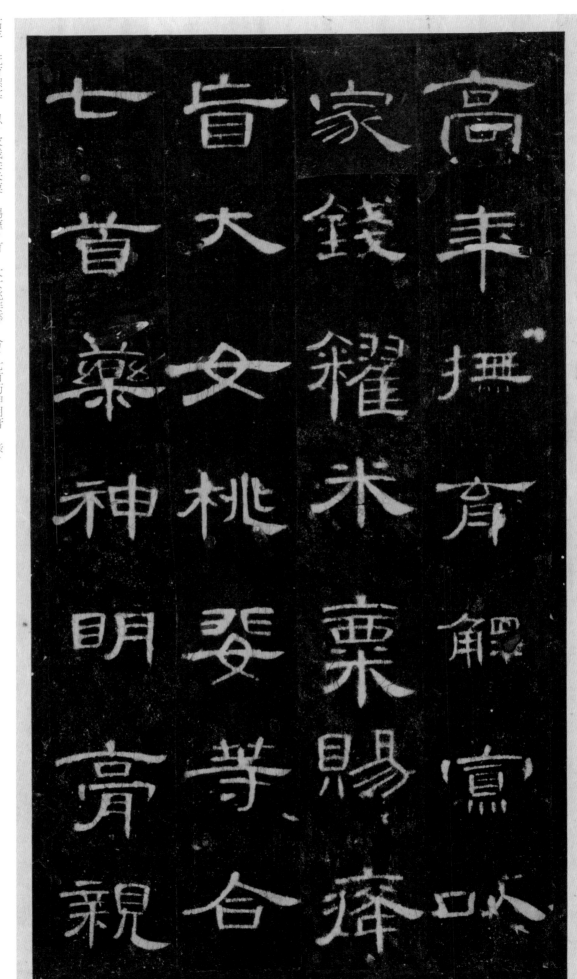

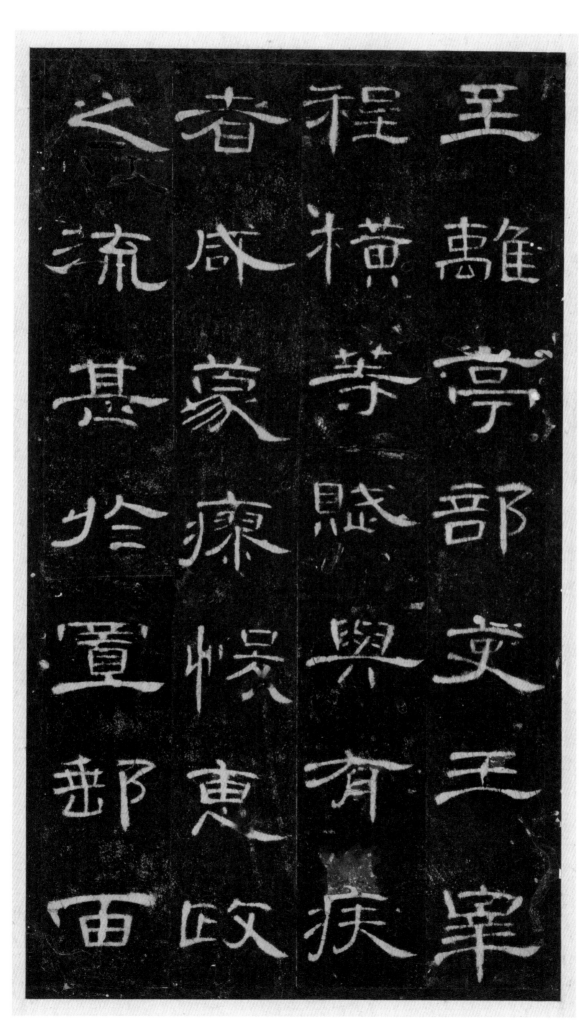

至离亭　部吏王宰／程横等　赋与有疾／者　咸蒙摻悛　惠政／之流　甚于宣邮　百／

至离亭
部吏王宰
程横等
赋与有疾
者咸蒙
摻悛惠政
之流甚于
宣邮

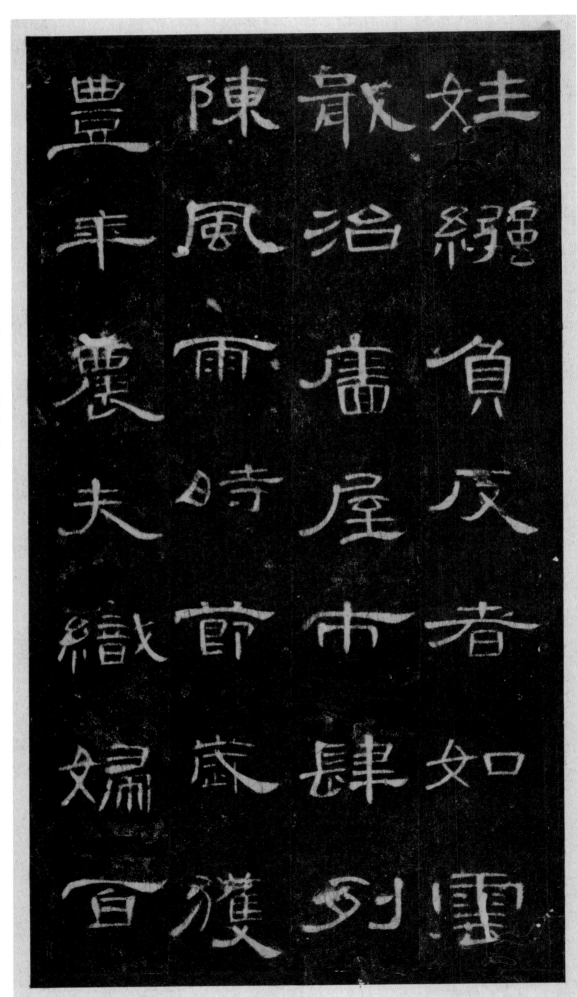

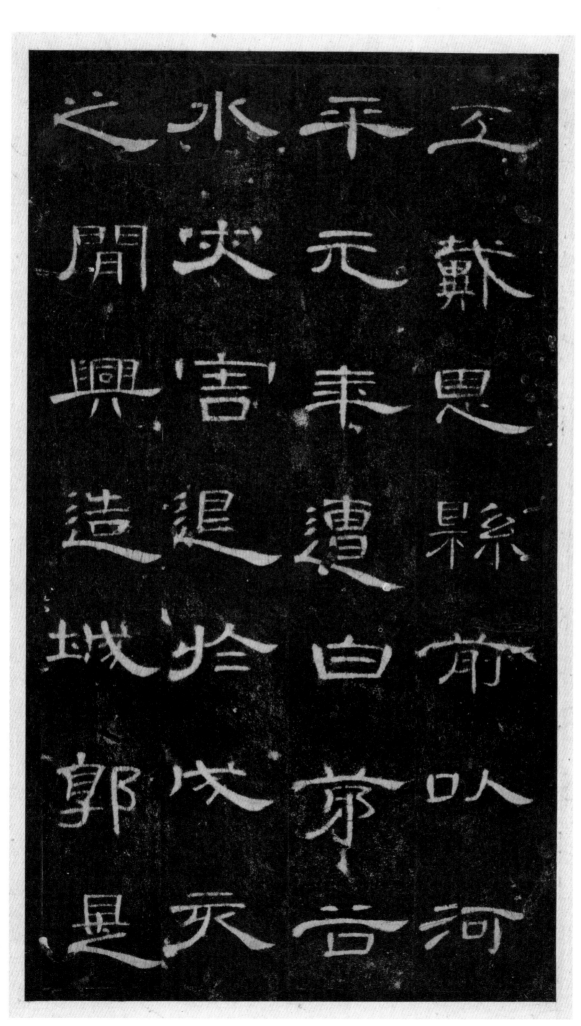

之水平工
聞灾元戴
興害枽恩
造退遭縣
城於白前
郭戊茅以
是災谷河

后　旧姓及修身之／士　官位不登　君乃／闵缙绅之徒　不济／开南寺门　承望华／

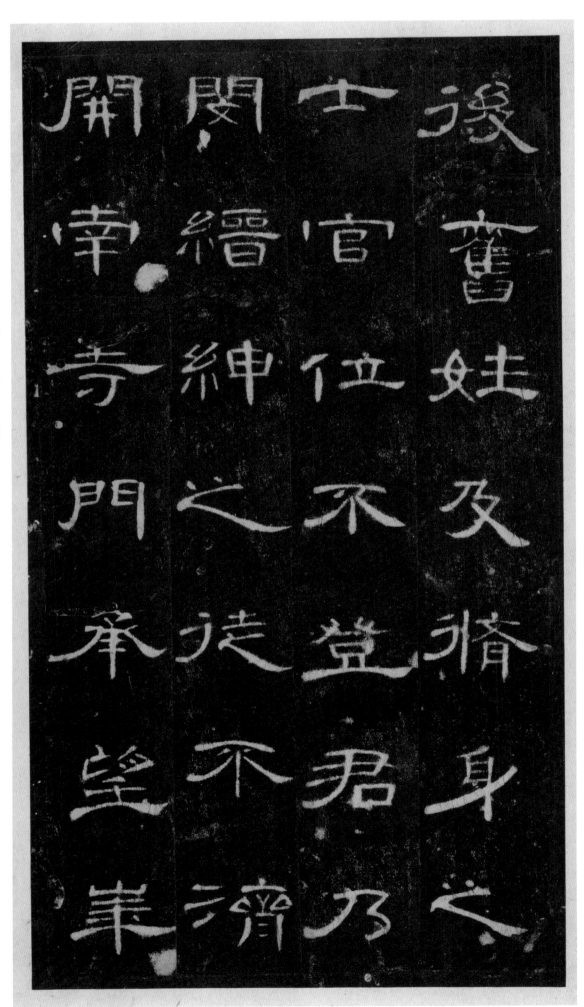

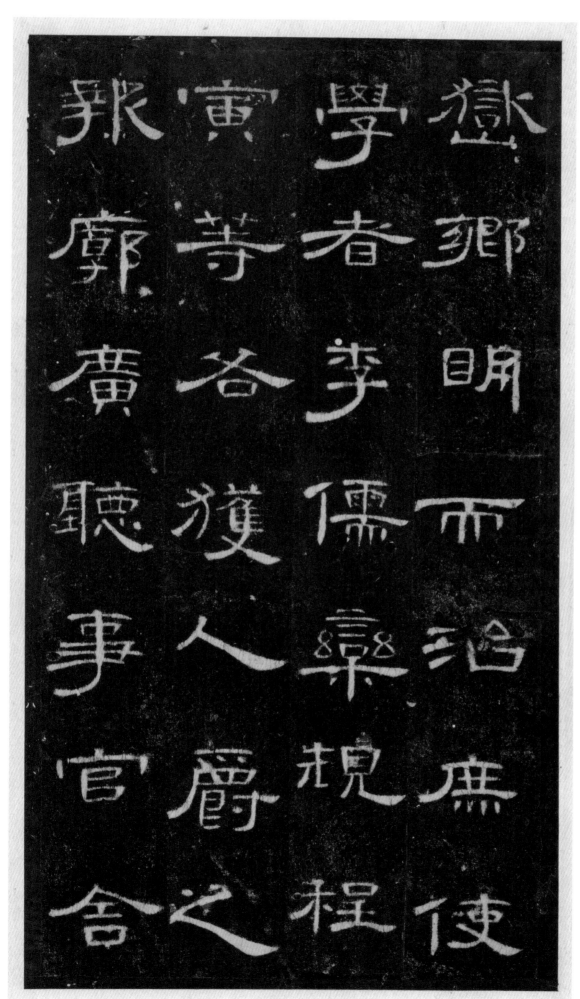

嶽鄉明而治庶使
學者李儒栾規程寅
等各獲人爵之報
羠廓廣聽事官舍之

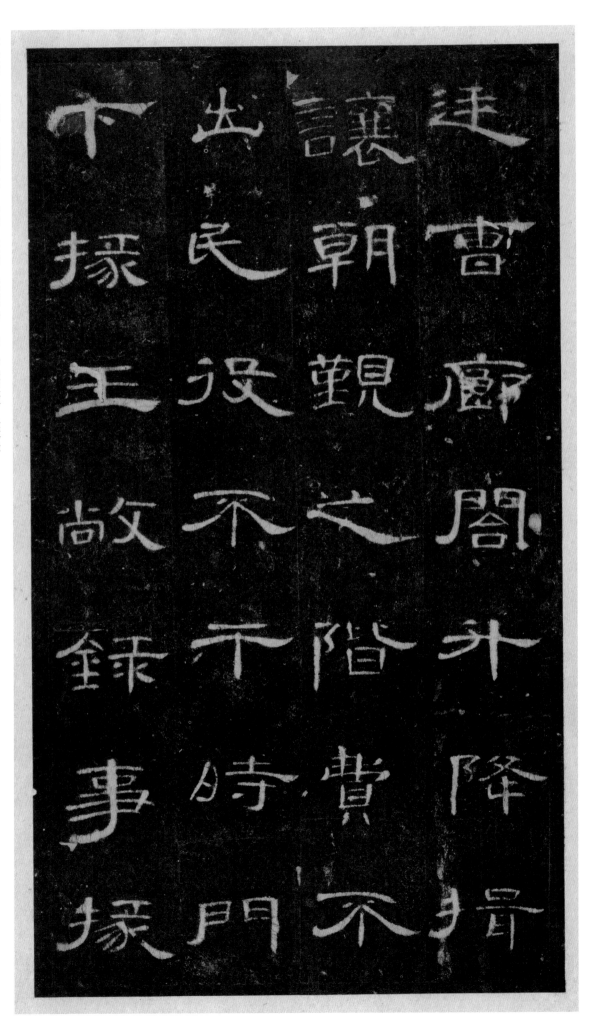

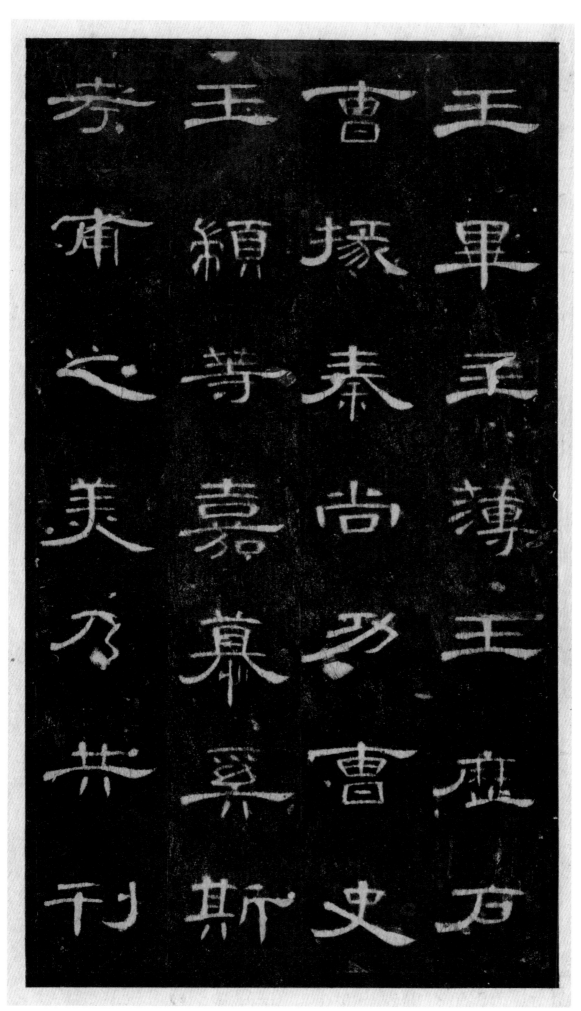

王毕　主簿王历　户／曹掾秦尚　功曹史／王颛等　嘉慕奚斯／考甫之美　乃共刊／

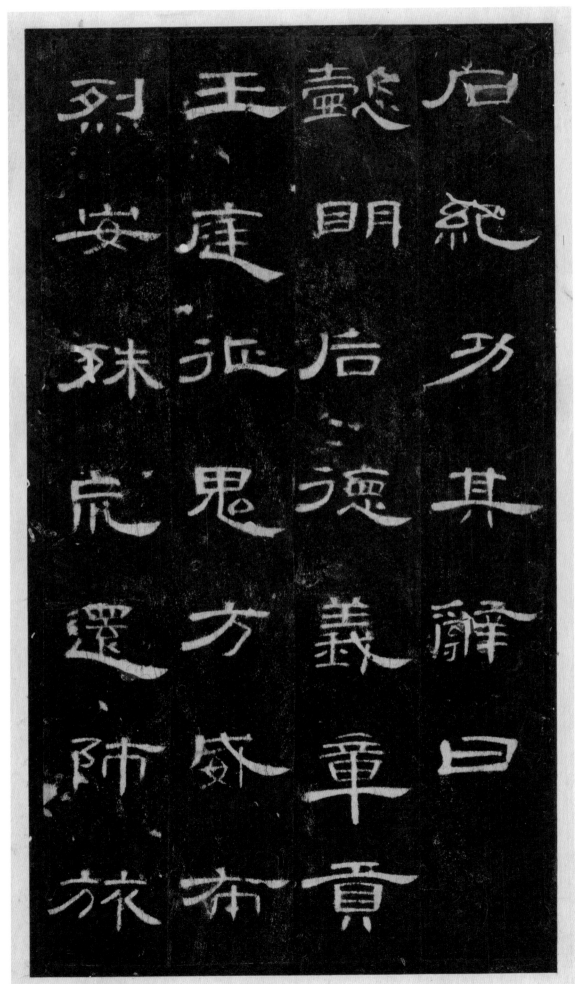

懿慇后纪功

明后

其辞曰

懿明后

德义章 贡

王庭 征鬼方

威布

烈 安殊荒

还师旅

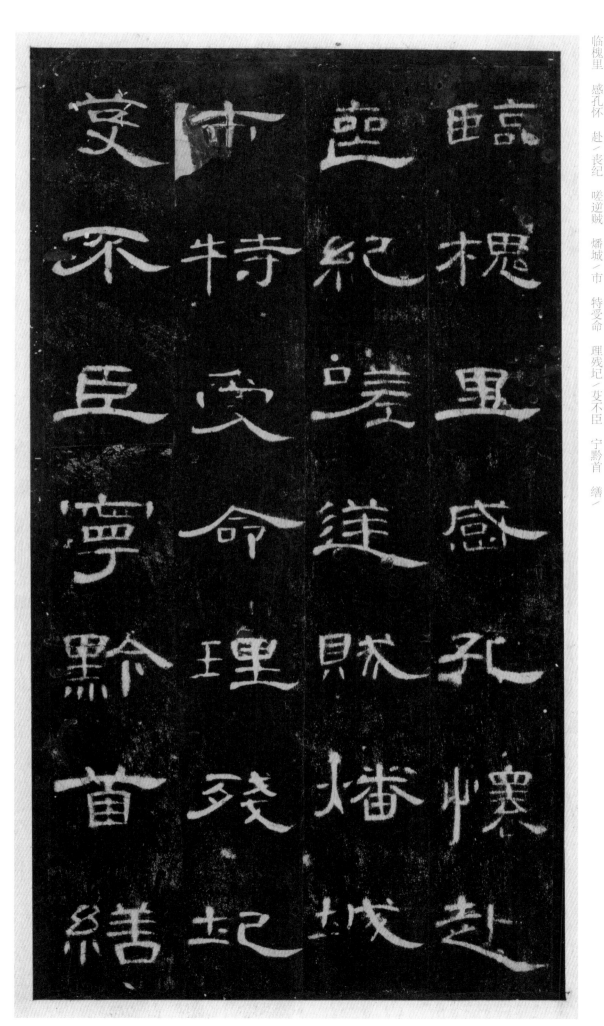

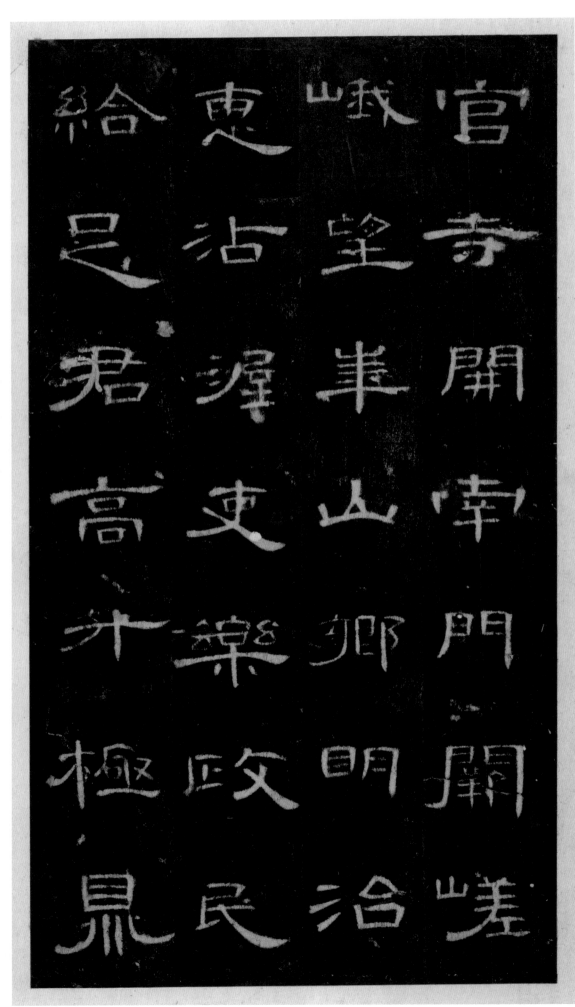

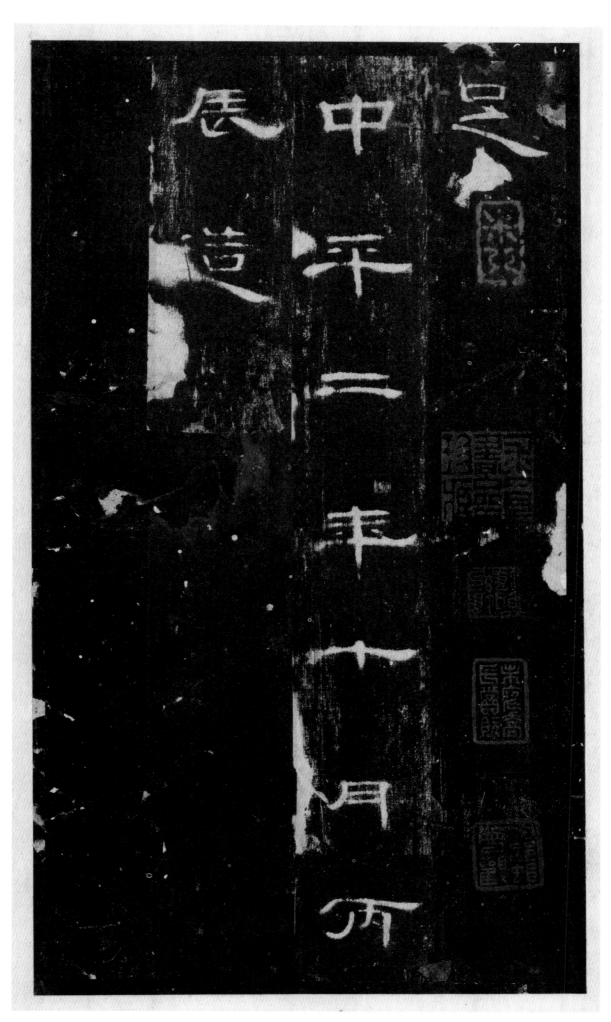

图书在版编目（CIP）数据

曹全碑：明拓本 / 吕章申主编. —合肥：安徽美术出版社，
2018.1

（中华宝典. 中国国家博物馆馆藏法帖书系. 第一辑）

ISBN 978-7-5398-8088-4

Ⅰ. ①曹… Ⅱ. ①吕… Ⅲ. ①隶书－碑帖－中国－东汉时代 Ⅳ. ①J292.22

中国版本图书馆CIP数据核字（2017）第318425号

中华宝典——中国国家博物馆馆藏法帖书系（第一辑）

曹全碑（明拓本）

ZHONGHUA BAODIAN
ZHONGGUO GUOJIA BOWUGUAN GUANCANG FATIE SHUXI DI-YI JI
CAO QUAN BEI MING TABEN

出版人：：唐元明

责任编辑：：秦金根　金前文　史春霖

责任校对：：司开江

书籍设计：：华伟　刘璐

责任印制：：徐海燕

出版发行：：时代出版传媒股份有限公司

安徽美术出版社（http://www.ahmscbs.com）

地址：：合肥市政务文化新区翡翠路1118号出版传媒广场14F

邮编：：230071

编辑部电话：：0551—63533622

编辑QQ：：1702581

营销部电话：：0551—63533604（省内）　0551—63533607（省外）

印制：：浙江海虹彩色印务有限公司

开本：：889mm×1194mm　1/12

印张：：31/3

版次：：2018年1月第1版

印次：：2018年1月第1次印刷

书号：：ISBN 978-7-5398-8088-4

定价：：49.00元

媒体支持：　書畫世界 杂志